水中畫影（七）

————許昭彥攝影集

許昭彥　著

前言──水影照相的寶貴

　　我住在美國57年。頭兩年在威斯康辛大學唸書，以後55年都在東北部新英格蘭區的康乃狄克州。這就使我能夠享受到這區域很美的秋天景致。可是我是要到去年（2020）才真正能用水影照相拍出我最美的秋景，使我能在這本攝影集有15張秋景照片，這本攝影集可說也就是我對這區域有名秋景的讚美。

　　水影照相使我能夠拍出這美景有四個主因：一是水影照片有水的波動當畫筆，所以畫面生動，是最像繪畫的照片，一般地面照片可說太「筆直」。二是拍攝水影秋景總是能夠容易地拍出有天空的水影，像是有空白畫布，要構圖容易。這也使我能夠在身旁附近的水面拍出，取景容易。拍攝地面秋景不一定總是能夠接近景物，不但取景較難，要拍出

水中畫影（七）　　02 - 03

有廣大天空作背景也不易，這樣雜景多，構圖也難。三，拍攝水影秋景能夠容易地看到到附近小的水影美景。拍攝地面秋景不一定能看到。拍出小的美景後放大，會變成大的實景，這增加拍出美麗秋景的可能性。

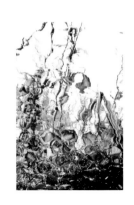

四，因為水影秋景是照片，所以比繪畫的秋景更真實，景物形像更逼真，例如從這本攝影集那「秋葉合唱」照片中，就可看到樹葉的「臉」。所以水影秋景俱有繪畫與照片的優點，加上現代數位相機與攝影軟體的使用，使秋景也就更美了。

　　這本攝影集除了15張秋景與3張春景外，其他10張是像抽象畫的奇特水影照片，例如「飛魚」，「紅魚」與「怪物」等照片，這都是在大湖拍到的。湖上色彩艷麗的遊艇水影與大的水面波動構成這些奇特的影像，不能在地面上看到，這是我的奇景攝影天地。

　　出版這本攝影集後，可說就完成了我一生寫作的目標，我出版了8本美國捧球書與8本攝影集　（7

本水影與1本地面照片集《美的畫面》），我可說
對台灣的棒球運動與攝影藝術已有貢獻。我這16本
書與1本遊記（《隨著山脈呼吸》）都榮幸地被台
大圖書館的「台大人文庫」收存。美國棒球名人
堂（Baseball Hall of Fame）也收存了我的兩本棒球
書，《美國棒球》與《美國棒球巨星》。前者是介
紹美國職棒的第一本中文書，所以才被收存。後者
也會被收存可能是因為那書的封面照片。那是我將
美國棒史上最有名的三大巨星照片（貝比魯斯、狄
馬喬、威廉斯）合成的。不但這使三人站在一齊，
而且也是每人最佳姿勢的照片，美國沒有一張這樣
的照片！這可說就是我棒球與攝影的結晶創作。

目次

 水中畫影（七）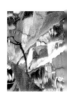

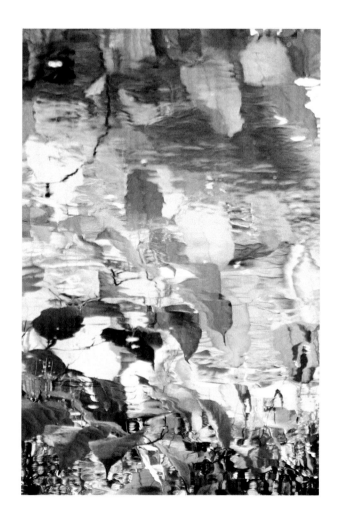

1 秋葉

當我看到這水影照片時，我感到驚喜！這
不是俗氣的地面照片，是一幅活的秋景
畫面。

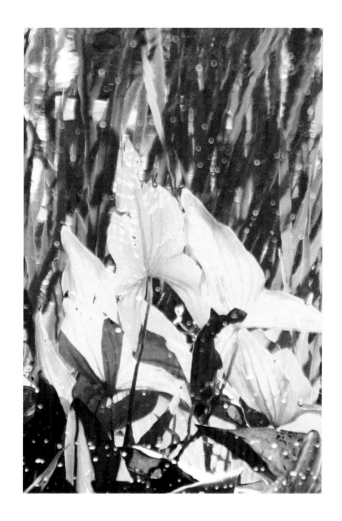

2 美麗黃葉

我沒有看過這麼大，這麼美的秋葉，水影便樹葉成畫。

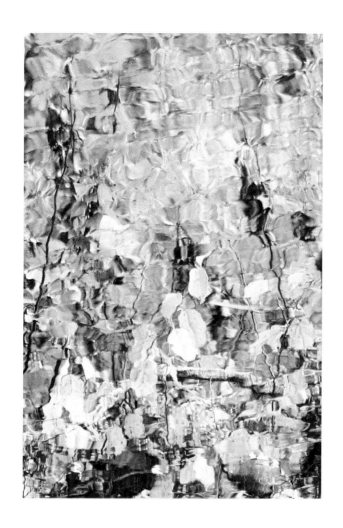

3 秋色

這麼多色彩的秋畫是很稀有，不但是美麗，而且也是壯觀。

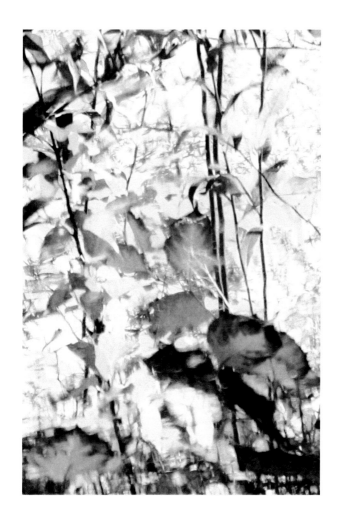

4 秋畫

一幅古色古香的秋畫，誰會想到這是水影
照片？我是多麼幸運！

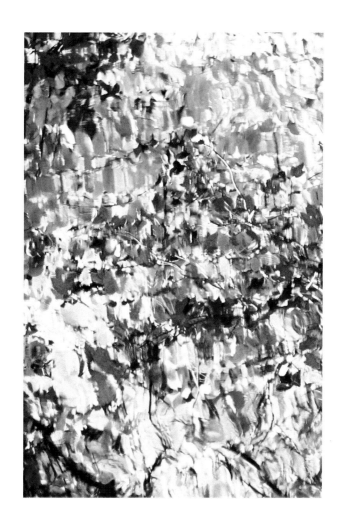

5 紅黃綠葉

簡潔美麗的畫面，紅黃綠三色的秋葉均勻
地呈現出來，令人讚賞。

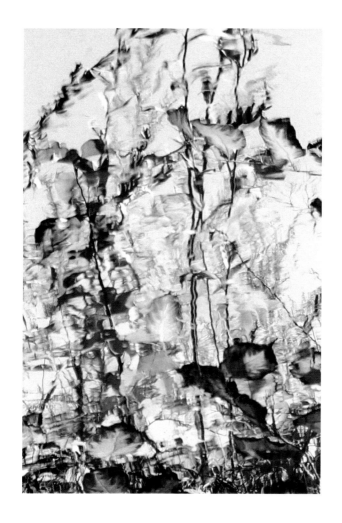

6 快活秋葉

這些秋葉每葉都是喜氣洋洋，似乎對末日
的來臨毫無顧慮。

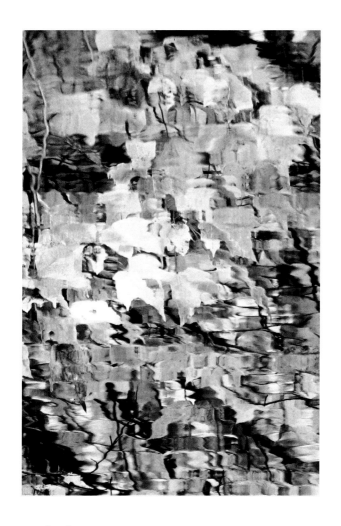

7 花景

粉紅色的花朵在濃艷的紅黃秋景中，像是
一位沒有濃妝艷抹的秀麗女人。

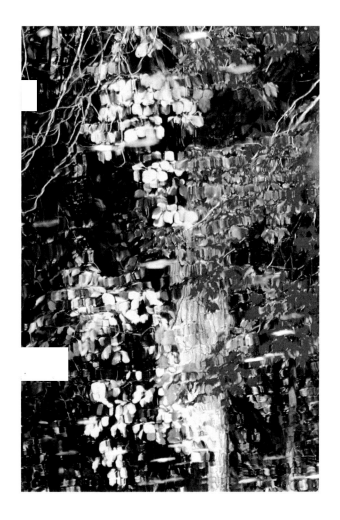

8 紅黃秋葉

紅黃色的秋葉像是在爭艷，構成這幅美不
勝收的秋景。

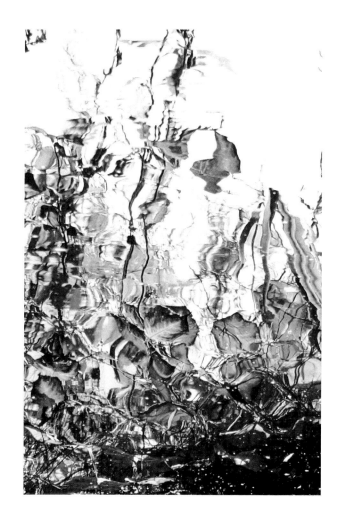

9 秋葉合唱

這不是很像秋葉的大合唱？這快樂的場
面，使人看了會心情開朗。

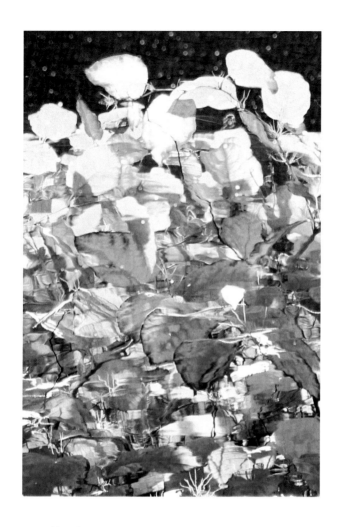

10 秋圖

一幅寶貴的圖畫。秋天美麗的秋葉聚集一齊，令人看了目不暇給。

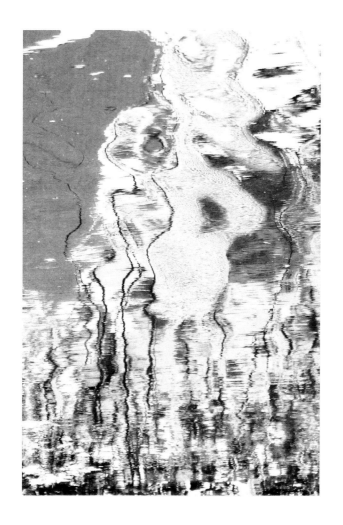

11 秋日圖畫

沒有花影，也沒有葉影，只有秋天的色彩
與影像，我的秋天意境。

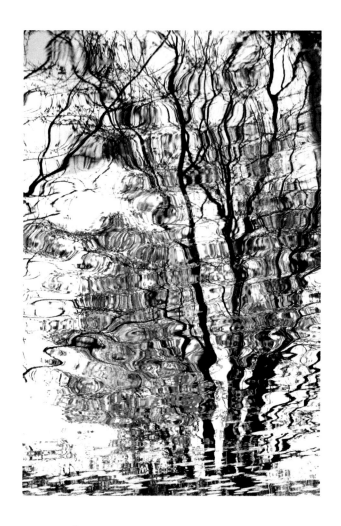

12 秋樹

秋風，秋雨，夏日消逝，這秋樹濃烈的色
彩作最後的告別。

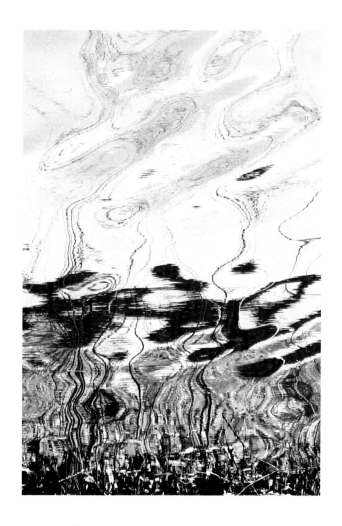

13 野景

這是真的野景，黑雲飄動，野草搖動，使
人看了心神不安。

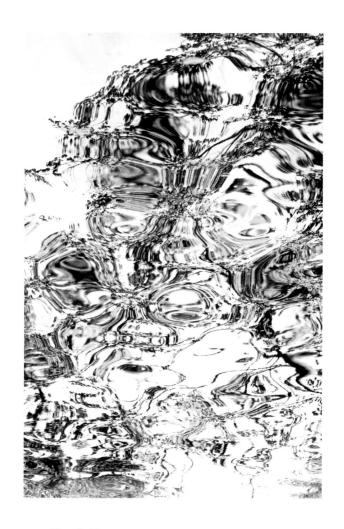

14 萬花筒

我敬佩的一位畫家說這照片是像萬花筒
（kaleidoscope）花樣，所以我怎麼能不
取名為萬花筒？

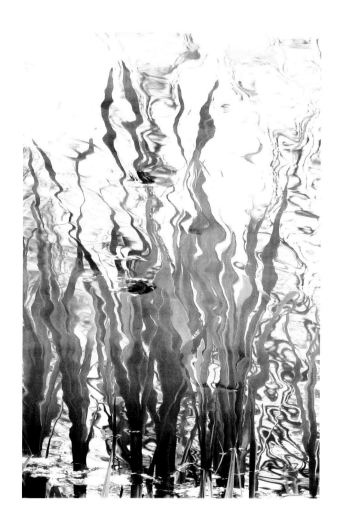

15 苗條長草

漂動的長草水影令人百看不厭。這水中長
草的形影比真的長草更吸引人。

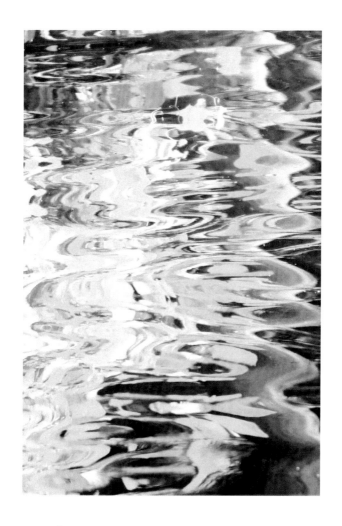

16 美妙波紋

漂動的水波與黃綠色彩，構成這幅美麗畫面，使人看到了，心平氣和。

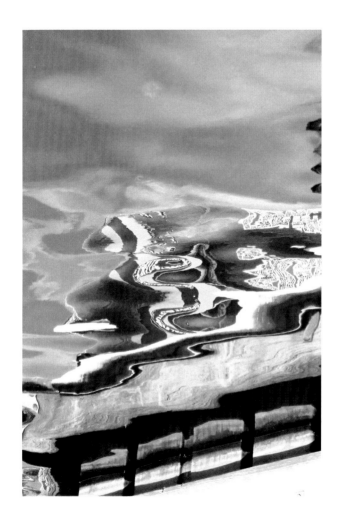

17 飛魚

這像是一條龍，才使我說是飛魚。我沒
看過地面上的景物這麼氣燄萬丈，這麼
驚人。

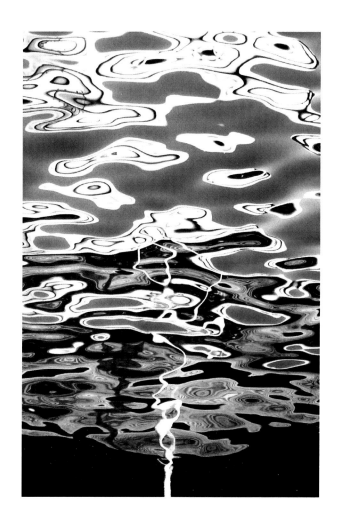

18 奇景奇色

這是像藍天，百雲與大地，雖然不是美
景，但奇異壯觀，我不能不看。

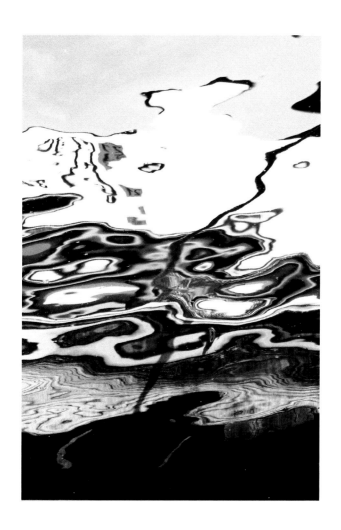

19 紅魚

這不可能是魚，但又像是紅魚。我幸運地
釣到了，形成這幅奇妙的畫。

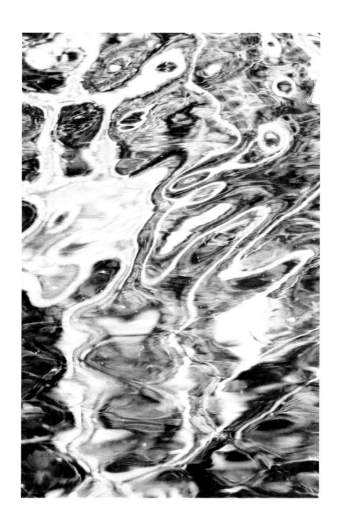

20 奇異波紋

我不知這照片的白色波紋是怎麼形成的，
但它構成了這幅神秘的畫面。

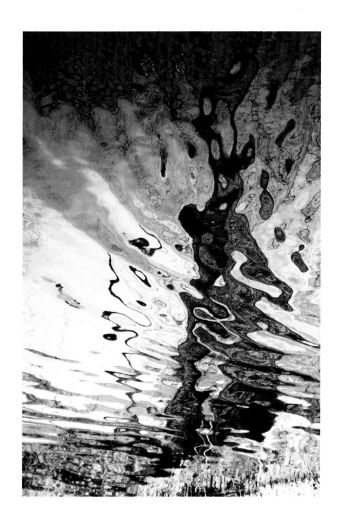

21 怪物

這醜惡的怪影怎麼可說是畫？但我被它雄渾的景像懾服了，我也要看。

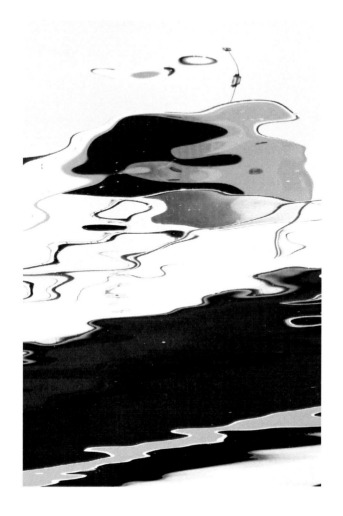

22 高雅藍色

很美的藍色，唯有是水影與白色波紋的陪
襯，才能構成這麼高雅的色彩。

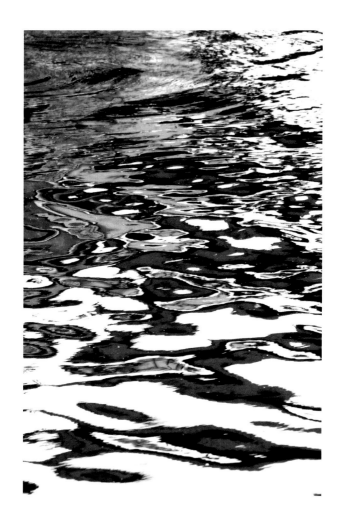

23 美國河流

紅藍白三色是美國的色彩，所以我形容這
景像是美國河流，顯示出美國傳統。

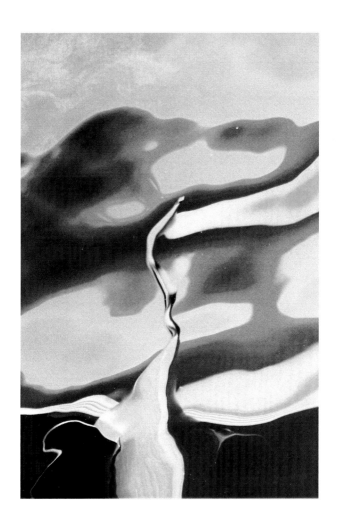

24 起航

一艘小舟的水影變成像是大船起航的畫
面，表現出水影照相的巧妙。

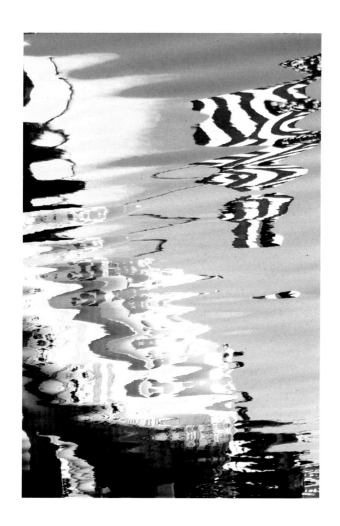

25 色彩繽紛

這麼多色彩的照片是很稀有，這是像在水上的嘉年華會，熱鬧無比。

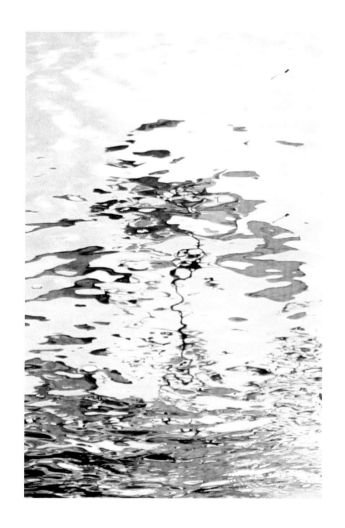

26 清新綠色

清新悅目的綠色樹影在水面上，這很美的
綠色，使我感到平靜安寧。

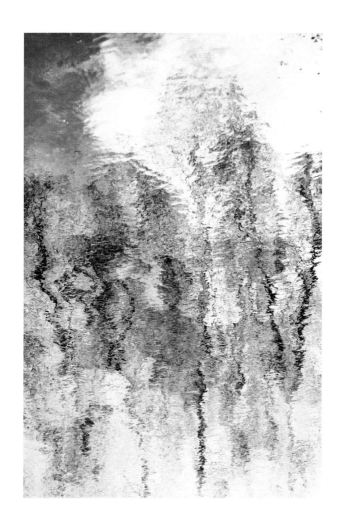

27 早春

細小的紅黃小花出現，樹林呈現柔和美麗
的色彩，我感到大地春回。

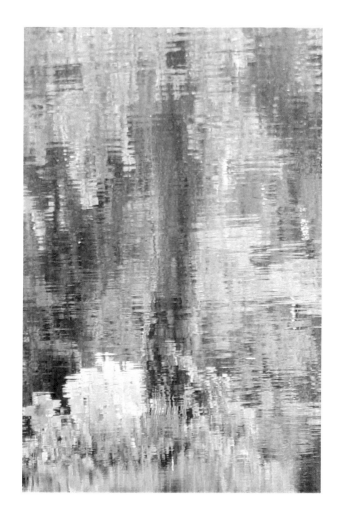

28 春畫

我看到池塘水面上出現一幅這麼美的畫！
一棵大樹在紅黃綠色的花草樹葉中。

國家圖書館出版品預行編目

水中畫影. 七, 許昭彥攝影集 / 許昭彥著. -- 臺
　北市：獵海人, 2021.02
　　面；　公分
　ISBN 978-986-99523-5-4(平裝)

1. 攝影集

957.9　　　　　　　　　　　110000789

水中畫影（七）

──許昭彥攝影集

作　　者／許昭彥

出版策劃／獵海人

製作銷售／秀威資訊科技股份有限公司

　　　　　114 台北市內湖區瑞光路76巷69號2樓

　　　　　電話：+886-2-2796-3638

　　　　　傳真：+886-2-2796-1377

網路訂購／秀威書店：https://store.showwe.tw

　　　　　博客來網路書店：https://www.books.com.tw

　　　　　三民網路書店：https://www.m.sanmin.com.tw

　　　　　讀冊生活：https://www.taaze.tw

出版日期／2021年2月

定　　價／190元